JN297428

迎賓館 STATE GUEST HOUSE
赤坂離宮 AKASAKA PALACE
田原 桂一
KEIICHI TAHARA

講談社

8

11

13

17

23

26

35

43

45

47

49

57

63

66

68

73

78

81

85

87

93

95

97

99

103

118

119

123

125

131

135

139

140

144

149

153

INDEX

正面玄関 Main Entrance	3 , 24-25
正 門 Main Gate	4-5 , 6 , 7
衛 舎 Guard House	8-9
前 庭 Front Garden	10-11
中 門 Inner Gate	12-13
本館外観 Palace Facade	14-15 , 16-17 , 18-19 , 20-21 , 22-23 , 26-27 , 28 , 29 , 130-131 , 132 133 , 134-135 , 136-137 , 138 , 139 , 140 , 141 , 142-143 , 144 , 145 146-147 , 148-149 , 150-151 , 154-155 , 156-157, 158-159
玄関ホール Entrance Hall	30 , 31 , 32-33 , 34-35 , 36-37 , 38-39
中央階段 Central Stairway	40-41 , 44
小ホール/大ホール Small Hall/Large Hall	42-43 , 45 , 46-47 , 48 , 49 , 50 , 51 , 52 , 53 , 54 , 55 , 56-57
回 廊 Corridor	58-59
朝日の間 Asahi-no-Ma	60-61 , 62-63 , 64-65 , 66-67 , 68-69 , 70-71 , 72 , 73
花鳥の間 Kacho-no-Ma	74-75 , 76-77 , 78-79 , 80 , 81 , 82 , 83 , 84-85 , 86-87
彩鸞の間 Sairan-no-Ma	88-89 , 90-91 , 92 , 93 , 94 , 95 , 96-97 , 98-99 , 100 , 101 , 102 , 103 , 104-105
羽衣の間 Hagoromo-no-Ma	106-107 , 108-109 , 110-111 , 112-113 , 114-115 , 116-117 , 118-119
大噴水 Fountain	124-125 , 126-127 , 128 , 129
主 庭 Main Garden	122-123 , 150-151 , 152-153 , 156-157

四谷の高台に位置するフランス王宮建築を模した宮殿は私にとって長い間、謎めいた迷宮のような存在であった。正門の白い柵越しに前庭の彼方に見えるファサードを何度となく眺めたことだろう。子供の頃、京都御所は格好の遊び場であったが、いつも塀の内側の嘗て天皇が住まわれていた空間のことが気になっていたのと同じだった。1983年、ヨーロッパを中心とした19世紀末の建築を5年の歳月をかけて撮影し、全6巻にまとめた『Fin de Siècle Architecture』を出版した直後の頃、知人の建築家から日本にも同時代の非常に興味深いネオ・バロックの西洋建築があると教えてもらったのが赤坂離宮であった。その頃にはすでに迎賓館として機能しており簡単に見学などできる建物ではなかった。遠くから盗み見るようにして観察したものの、その先は謎に包まれていた。その後、数年して東京を上空のヘリコプターから空撮する機会に恵まれた。その時、初めて広大な敷地の全容を俯瞰して東京の真中にプチ・ヴェルサイユ（ヴェルサイユ宮殿のミニチュア）があることに驚いた。

銀座から新宿へ向かうタクシーの窓から眺める夜の景色。皇居を右手に眺めながら正面の高台に国会議事堂がライトアップされて堂々とそびえ立つ。そして、赤坂見附から四谷に向かう途中の赤坂御用地の大きな闇を過ぎると左手に謎の赤坂離宮が現れる。明治維新から始まった東京中心部の天皇を軸とした大きな開発の跡を辿る道順に、ひとつの大きな変化を遂げた日本の歴史の姿を観ることができ、その過程をあれこれと憶測してみることが楽しかった。

明治維新によって江戸城が宮城となったことに端を発し、紀州藩の江戸屋敷跡にネオ・バロックの東宮御所のちの赤坂離宮が建てられ、その後、永田町の高台に明治時代から計画されていた国会議事堂が昭和になって漸く完成した。まさに国を象徴する大きなエリアが形作られた。

現在、迎賓館赤坂離宮と呼ばれる建物には、当時の時代を象徴する匠の装飾が西洋の衣を纏っていたるところに施され、融合するデザイン力の凄さを感じ取らされる。そして、周りを取り囲む広大な庭園には松を多く配置した非常に日本的でありながらも西洋の庭の形が造られている。ナポリのガゼルタ宮殿やトリノのヴェナリア宮殿のようにヴェルサイユ宮殿を手本に建てられた建築が、その国特有の文化を装飾に施すことによって固有の存在感を現してきた。装飾が国の形を表現するという発想。もう既に1世紀以上の歳月が経ち、何度も修復工事が行われ完成当時の姿から変化しながら今尚存在し続ける稀有な建造物である。

田原 桂一

迎賓館 赤坂離宮　沿革

迎賓館は、かつて紀州徳川家の江戸中屋敷があった広大な敷地の一部に、明治42年(1909)に東宮御所(後に赤坂離宮となる)として建設されたものです。

紀州徳川家中屋敷の総面積は約66万平方メートルに及ぶ広大なもので、その規模は江戸にあった大名屋敷の中でも最大で、邸内に坂が8つもあり、西苑と呼ばれる庭園がありました。西苑は尾張徳川家の戸山荘、水戸徳川家の後楽園と並び徳川御三家の三大名園とされており、その面影は、現在の赤坂御用地内(赤坂御苑)に名残をとどめています。

その北隅の11万7062平方メートルが迎賓館赤坂離宮の敷地です。当時日本の一流建築家や美術工芸家が総力を挙げて建設した日本における最初にして唯一のネオ・バロック様式の西洋風宮殿建築です。

設計を担当し、建設の総指揮をとったのは、東宮御所御造営局の技監に任命された内匠寮技師の片山東熊。片山は宮廷建築の第一人者で、工部大学校の造家学科教授として招かれ、鹿鳴館を設計した英国人ジョサイア・コンドルの弟子でした。片山の迎賓館以外の作品には、奈良国立博物館、京都国立博物館、表慶館、沼津御用邸などがあります。片山は明治15年(1882)、英仏を中心に欧州各国に長期出張し、同19年(1886)にはドイツに出向いています。東宮御所御造営に携わるようになってからも、欧州やアメリカに、建設や室内装飾の調査、鉄骨の発注などのため海外出張しています。

また、西欧の宮殿に遜色のないものを造営するために、当時の日本の英知が結集されました。室内装飾の調査、装飾参考の製図には東京美術学校(後の東京藝術大学美術学部)教授にして洋画家の黒田清輝、装飾参考の製図には同じく東京美術学校の教授にして洋画家の岡田三郎助、洋館用油絵作成には京都高等工芸学校(後の京都工芸繊維大学工芸学部)教授にして洋画家の浅井忠、孔雀花卉の図作成には帝室技芸員にして日本画家の今尾景年、装飾用七宝下絵作成には東京美術学校教授の荒木寛畝と日本画家の渡辺省亭、装飾用七宝製作には帝室技芸員にして七宝の名工、並河靖之と濤川惣助(ただし、荒木と並河の作品は一部納入されたが装飾上の変更で採用されず、渡辺と濤川の作品が採用された)、他にも地質調査、セメント試験、電気工事設計／監督などに著名な専門家、当時の第一人者たちがこぞって参加しています。

建築物の構造は、屋根を支える骨組みは鉄骨構造、壁面は外部が石造り、内部は煉瓦造り、床面は煉瓦屑コンクリート造りです。地震対策に万全を尽くしていて、壁内には縦横に鉄骨を入れて、床も鉄材を使った耐火構造になっています。鉄骨はアメリカ・カーネギー製鉄所に発注し、組み立てには、同製鉄所の技師が来日して当たりました。建物の外壁はほとんどが花崗岩で、そのほとんどは茨城産です。

内部の壁に使われた煉瓦は1300万個、東宮御所の壁の占める面積は建築面積の約3割を占めています。壁の厚さは最高で1.8メートル、薄くても56センチメートルあり、大正12年(1923)の関東大震災にも耐えられました。

完成当時の皇太子殿下(後の大正天皇)は、ご都合により、ほとんどこの東宮御所をお使いになられませんでした。この建物が東宮御所としての役割を果たしたのは、昭和天皇が摂政宮であらせられた大正12年(1923)8月から昭和3年(1928)までの5年間をここでお過ごしになられています。また、今上陛下が皇太子殿下であらせられた昭和20年(1945)11月から翌21年5月まで、お住まいになられていました。

戦後、皇室から行政に移管され、政府のさまざまな施設として利用されました。国立国会図書館、裁判官訴追委員会、裁判官弾劾裁判所、東京オリンピック委員会、臨時行政調査会、法務庁、憲法調査会です。戦後十数年が経って、わが国が国際社会へ復帰し、ようやく国際関係が緊密化してゆくなかで外国の賓客を迎えることが多くなったため、昭和43年(1968)から5年余の歳月をかけて旧赤坂離宮の改修が行われ、現在の迎賓館が完成しました。

迎賓館として改修するにあたり、賓客が快適かつ安全に使用できる宿舎とすることはもちろん旧東宮御所としての文化財的価値の保存にも配慮し、かつ公式行事が行える近代的機能を備えた施設とすることとしました。改修の設計に当たったのは、本館部分は村野藤吾、新たに造られる別館は谷口吉郎に設計協力を依頼しました。ちなみに、村野の代表作には、平和祈念広島カトリック聖堂、ドイツ文化研究所、千代田生命ビルなどがあり、谷口の代表作には、帝国劇場、慶應義塾学生ホール、東宮御所などがあります。

昭和49年(1974)の開館以来、世界各国の国王、大統領、首相などの国賓、公賓がこの迎賓館に宿泊し、政財学界要人との会談やレセプション、天皇皇后両陛下によるご訪問など華々しい外交活動の舞台となっています。また、過去3回の先進国首脳会議や日本・東南アジア諸国連合特別首脳会議(平成15年)などの重要な国際会議の会場としても使用されています。

赤坂離宮は、当時のわが国の建築、美術、工芸界の総力を結集した建造物であり、明治期の建築界における本格的な近代洋風建築の到達点を示しています。1900年代当初の建設で本格的なネオバロック様式の宮殿建築は世界的にみても極めて例が少なく貴重なもので、わが国の建築を代表するもののひとつとして、文化史的意義の特に深い建築物であることから、平成21年(2009)12月に本館、正門、東西衛舎、主庭噴水池、主庭階段が重要文化財、国宝に指定されました。

内部施設解説

中央階段／大ホール

2階大ホールから見下ろす中央階段の床には、イタリア産の大理石ビアンコ・カララが張られ、その上に赤じゅうたんが敷きつめられています。階段の左右の壁には、フランスのカンパン産の緑色の大理石が張られていましたが、汚損が著しかったので、紅色大理石のルージュ・ド・フランスに張り替えられました。また、欄干はフランス産の黄色斑入り大理石ジョーヌ・ラ・マルタンが使われ、その上に8基の黄金色の大燭台が置かれています。中央階段を上がった両脇には、半円柱が立っており、これは一見、大理石に見えますが、実はスタッコと呼ばれる模造大理石です。大ホール天井には、東京藝術大学教授の寺田春弌が制作した「第七天国」と題された絵画が描かれています。2階大ホール正面の左右の壁面には小磯良平画伯が描いた2枚の大油絵、（向かって左側は「絵画」、右側は「音楽」と題されています）が飾られています。

彩鸞の間

「彩鸞の間」は、暖炉の両脇や大鏡の上部に飾られた「鸞」と呼ばれる鳳凰の一種である霊鳥から名づけられました。条約調印、諸会議、記者会見のほか、来客の控えの間など多目的に使用されます。部屋の広さは約160㎡で、天井が高く（約9m）壁にはめ込まれた10枚の鏡が部屋を奥深く、広く感じさせます。部屋の装飾は、19世紀初頭ナポレオン一世の帝政時代を中心にフランスで流行したアンピール様式です。天井、壁、柱などには、石膏金箔張りレリーフで構成された、天馬、甲冑、武器、楽器などの華麗な装飾が施されています。明治の創建当時から電気設備と暖房が完備しており、暖炉は排気の役目をしていました。

花鳥の間

「花鳥の間」は、天井の36枚の絵、欄間の綴織、壁に飾られた七宝焼が、花や鳥を題材にしていることに由来します。昔は「饗宴の間」と呼ばれ、大食堂として造られた部屋で、晩餐会のほか、音楽会、諸会議、記者会見などにも使用されます。迎賓館では羽衣の間とともに一番大きな部屋となっています。室内の装飾は、16世紀半ごろのアンリー二世の時代を中心としたフランスの建築様式で、ルネッサンスの影響を受けたアンリー二世様式です。国産の欅の柱に、壁板は木曽の塩地材（モクセイ科）が張られ、他の部屋と比べて重厚な感じのする部屋となっています。130人までの会食が可能で、地下の厨房で作られた料理が配膳されます。窓掛けの刺繍のビロード地、板壁に張られた30枚の花鳥がデザインされた大判の七宝焼もこの部屋の見どころの一つです。

羽衣の間

「羽衣の間」は、謡曲「羽衣」の景趣をフランスの画家に描かせた天井画に由来します。首脳会議の全体会合、レセプション、雨の日の歓迎式典、晩餐会の際の食前・食後酒の場などに使用され、創建当時は舞踏室と呼ばれていました。部屋の広さは約303㎡で、天井の高さは7.3mと迎賓館では東側にある「花鳥の間」とともに最大の部屋です。部屋の装飾は、フランス18世紀末様式を取り入れた白壁と金箔に深紅の色使いで、直線的で明快な構成となっています。壁飾りやシャンデリアには、音楽を題材にして、楽器のほかに仮面や花かご、リボン等がモチーフに用いられています。迎賓館の大型シャンデリアは、天井裏から独立した鉄骨で組まれていることから、地震にも十分耐えられる構造となっています。

朝日の間

「朝日の間」は、朝日を背にして暁の女神が四頭立てのチャリオット（香車）で颯爽と登場する天井画に由来します。国公賓等のサロンとして使用され、表敬訪問、首脳会議などにふさわしい重厚で格調高い部屋です。部屋の広さは約191㎡で、天井の高さは8.6mあり、天井の周囲4面の湾曲部分には、鎧兜、獅子頭、船首、桐の御紋章などが描かれています。室内の装飾は、フランス18世紀末様式です。16本のノルウェー産大理石柱と、八面の壁には、京都西陣の金華山織が張られ、南側の窓には重厚なカーテンが付けられています。さらに、欅の寄木細工の床には、47種類の紫の糸で織られた緞通が敷かれ、迎賓館では最も格式の高い部屋となっています。肘掛椅子や長椅子は明治の創建時の家具が大切に受け継がれたものです。

田原 桂一
KEIICHI TAHARA

1951年京都生まれ。1971年の渡仏後に写真の制作を始め、「都市」（1973〜74年）や「窓」（1973〜80年）といった作品シリーズを制作。77年にはアルル国際写真フェスティバル（フランス）にて大賞受賞。以降、「顔貌」（1978〜87年）、「エクラ」（1979〜83年）の制作や、ヨーロッパ全土を巡り19世紀末を主題に建築空間を撮影、様々な写真作品を発表。また、80年代後半以降は世界各国で光を使用したプロジェクトを展開し、その作品は美術館に留まらず様々な場所で常設展示されている。代表的作品集に『世紀末建築』『パリ・オペラ座』など。主な受賞歴は木村伊兵衛賞（日本）、フランス芸術文化勲章シュバリエ（フランス）、パリ市芸術大賞（フランス）など。

迎賓館 赤坂離宮
（げいひんかん あかさかりきゅう）

田原 桂一
（たはら けいいち）

２０１６年１０月１９日　第１刷発行

© Keiichi Tahara 2016

協力　迎賓館
装丁　狩野 れいな

発行者　鈴木　哲
発行所　株式会社 講談社
〒112-8001 東京都文京区音羽2-12-21
☎ 03-5395-3522（編集）
　 03-5395-4415（販売）
　 03-5395-3615（業務）

印刷　株式会社東京印書館
製本　大口製本印刷株式会社

落丁本・乱丁本は、購入書店名を明記のうえ、小社業務あてにお送りください。送料小社負担にてお取り替えいたします。なお、この本の内容についてのお問い合わせは、第一事業局企画部あてにお願いいたします。本書のコピー、スキャン、デジタル化等の無断複製は著作権法上での例外を除き禁じられています。本書を代行業者等の第三者に依頼してスキャンやデジタル化することは、たとえ個人や家庭内の利用でも著作権法違反です。
定価はカバーに表示してあります。

Printed in Japan
ISBN978-4-06-220284-8